陈立德漆画艺术

Chen Lide' s lacquer painting

陈立德氏の漆絵について

福建美术出版社

作者简介 about the author

陈立德，祖籍福建集美，1948年生于闽南泉州。全国政协委员，中国美术家协会会员、福建省文联委员、福建省美协常务理事，国家一级美术师。享受国务院颁发的政府特殊贡献津贴。作品曾获中国当代美术史上第一枚全国美展漆画金牌。曾获"北京·中国首届漆画展"优秀作品奖、福建省第三、四届漆画艺术展优秀作品奖。作品曾入选第六、七、九届全国美展，第一、二届全国漆画作品展；曾参加巴黎秋季沙龙国际美术大展，曾在日本举办个展。江苏美术出版社出版《陈立德油画》。作品《皓月红烛》为中国美术馆收藏。作品先后入编《中国当代美术史》、《1949－1989中国美术年鉴》、《中国现代美术全集》、《20世纪中国美术》、《继往开来》等国家重要美术典籍。现为福建泉州市政协副主席、泉州画院专业画师。

作者近照

从七千年漆艺传统中走来的中国漆画，在二十世纪八十年代中叶，作为一个独立画种的地位得到确认。漆画以天时、地气、材美、工巧四要素作为创作的综合条件，运用着人工和天工巧妙结合的技法，演绎着人画一半、天画一半的神秘。

福建是中国漆器的主要产区之一，得天时地利之便，漆画创作很为活跃。1964年，一些美术院校毕业的美术工作者创作了一批漆画作品，如王和举的《盐场》、《渔岛风光》，梁汝初、陈秋芳的《海上放幻灯》，黄迪杞、翁开恩等人创作的《以岛为家》等，首次参加全国美术展览，受到首都美术界和群众的瞩目。这些画作也曾到苏联、日本、韩国、越南等地展览，受到广泛赞誉。新时期以来，创作者们发扬大胆创新精神，取得丰硕成果。福建漆画具有表现力强、深沉古朴、瑰丽多彩、韵味无穷的艺术特色，走在全国漆画艺术的前列。漆画家陈立德可谓其中楚翘。他的作品曾入选第六、七、九届全国美展，在1989年第七届全国美展中，《皓月红烛》获当代中国美术史上第一枚全国美展漆画金牌，为中国美术

馆收藏。

漆画之所以能够立足于画坛，关键在于它有独特的美学品格，这个独特的美学品格与来自大漆的特性密切相关。正如水墨画与水墨、宣纸，油画与油彩、画布的关系一样，漆画要建构在以大漆为主要媒材的基础之上。因此，有志于漆画的人，必须首先学习、理解漆的语言，才能作好漆画文章。一个好的漆画家，不应该只是一个画家，还必须同时是一个漆艺家，深谙漆工艺。陈立德在漆画领域取得骄人的成绩，首先正是来自于他对漆艺传统的了解，对漆画工艺程序的掌握，和对漆画表现语言的熟悉。

漆画的工具、用料、艺术特色及其趣味性都异于其他画种，它用绘作、髹色、剔填、镶嵌、晕金等装饰手法，选用黑漆、朱漆、透明漆以及金、银、螺钿、蛋壳等材料，配合以罩明、戗刻、打磨、揩擦、退光等工艺手段，使画面产生独特的艺术魅力。

《手抓饭店女老板》是陈立德的漆画代表作之一。在画面深色背景里，女老板在灯光的映衬下，笑容可掬

地招呼着客人们，神态悠然自得。昏暗的氛围衬映出女老板光亮的、神采飞扬的面部，在这里我们似乎看到了类似伦勃朗油画的明暗法。女老板眯缝的眼睛、微翘的嘴唇、丰满的下巴成了画中的焦点，高光和胸口露出一条的黑白图案的衬衣相互呼应，从背景到前景的明暗过渡自然。作者敢于和善于用对比强烈的色彩，黑色的背景、红色的外衣和赭红的头巾，显得温暖又厚重。衣服上一些黑白图案的排列，把视觉推向了脸部。这件作品柔和的质感和气氛，让人感叹其精妙时，忘却了这是一幅漆画。

有时候"忘却"是绘画创作和欣赏过程中的重要环节。在任何绘画创作中，技巧和材质美只有服从、服务于绘画空间的精神性表达，才是有价值的。比方说文章的遣词造句是为了创造语境，而不是华丽词藻的卖弄。有时人们谈论如何突出画种自身的表现技法特点，这是无可厚非的，因为技法特点是构成形式美感的因素。但是，过分强调技法，常常忽略了艺术最本真的东西。充分发挥漆艺语言表现的可能性，又不为漆的技艺所拘，使漆艺手段贴切地为绘画的图像构建服务，这是陈立德漆画的一个鲜明特色。

陈立德在从事漆画之前，有很好的油画造诣。之后，他也一直在创作油画。陈立德的油画色彩醇厚，造型简洁，画面流畅透亮，色彩温暖，笔触生动。在题材内容上，陈立德热衷于他的家庭和身边的日常生活，描绘鲜艳而富有生命力的风景。在陈立德的漆画作品中，油画的影响相当明显。陈立德认为，漆画姓漆，但漆画是画，漆画创作必须遵循绘画创作普遍的规律和原理。新生的艺术品类漆画，在保持质材特殊性的同时，借鉴其他成熟画种的创作理念和方法，是理所当然的。

一个画家对客观物像的理解和认识是带有个人印记的，不管用什么工具、什么材料来表现，这种理解和认识总会自然地呈现在作品中。陈立德的漆画讲"漆话"，他的漆画创作用"漆语"的语法创造语境。漆画空间多是二维或"浅箱式"空间，色彩是归纳性、构成性的，物像轮廓被赋予更多的空间结构上的意义，这使漆画本体语言的运用获得必要的自由。纵观他的作品，无论是比较写实的人物，还是意象的风景，最打动观者的是画家独特的生命体验，而不是技法。在深入走进他的作品后，又让人不禁惊叹于画家精湛的工艺，技法非常含蓄，若有若无。比如《皓月红烛》，显性和隐性分割的压缩空间和色彩的传统象征性构成，借助于漆画本体语言的表述，凸显了传统的喜庆元素烘托下的迷茫、惆怅和悲怆。《巨人夸父》则以直接的艺术形态把人的意志对象化。《冷血动物研究》、《暖血动物研究》、《历史悬案》、《存在》等作品，通过对传统艺术形态的解构与重构，表现了新的艺术内涵。

艺术的创新，集中体现于对客观世界有深刻观察和体验的创作者主观精神的自由表达，而这种自由贯穿在风格、形式、技法之中，创新的结果是要提供人们新的审美经验。有丰富人生和艺术体验、又有艺术悟性的陈立德，在发展中国漆画艺术的探索中，已进入自由创造的境界。他的艺术受到美术同行和广大观众的欢迎与赞赏，决不是偶然的。

中国美术家协会理论委员会主任
邵大箴
中央美术学院教授、博士生导师

序二

漆画精微之再掘进和再发现

陈立德先生上世纪曾有漆画力作《皓月红烛》问世，此画取材于厮伴在烛光月影中的两位孱弱长者，立意于对人生之朝荣夕悴和悠悠匆匆的感喟。在几十年来中国漆画清一色小品的氛围中，进入了未有多人涉足的钩深致远的情感理念传达的层次。1989年七届全国美展颁与金奖，也是实至名归，正得其所。

此后不短的许多年中，漆画界似乎难得一见立德先生的行止踪迹。传说是在画油画。放下业绩不凡的漆画，转攻油画，画家的选择无论立足长远，或是近期调剂，都无可厚非，尽可悉听尊便。现当代中国画坛中，多途进取、行走于几个画种的画家，颇不乏人。自早年徐悲鸿、刘海粟启始，直至与我们同辈的一干人等，竟是代有传人。堪称绘画史中一道特异风景。追寻渊源，其来有自。中华文化，向有博洽恢宏和大度廓达的传统风范和胸怀，在信息交流畅通的当今时代，出现此种拓展增衍，恰合事理。人们的经验一再证明，画家这种多元结构集于一身，大大有利于个人能力的增强，和画种整体的发展繁衍。

不久前，立德进京赴会，携来即将出版的画册样本。一读之下，顿生道顺气和的快意。最使我赞叹连连的是欧洲城市的一组、半身仕女的一组和裸体女人的一组。

欧洲的一组，幅幅都有锐利的尖形屋顶和峭拔的柱顶雕塑。以细长形体的古典建筑作为画面的主体形象，并在周边辅以汽车、游艇等时下交通工具，令人倏忽之间心悦诚服地进入欧洲古老而现代的文化情境之中。这是画家旅游中观照世界时只眼独具的直觉印象，一举中的，套牢了欧洲城市风光的形象符号。正如同《皓月红烛》中描写的老年夫妇的桑榆晚景，画家曾于人性的隐秘之处有自己的独到发现，立德善于从生命体验中获取有价值的画作题材。艺术家面对大千世界的万般事物，看到什么，选取什么，各有千秋。其缘由在于不同的个人之不同的心胸、气质和灵性、学养。

立德深知，绘画作为一种赤手操作的艺术，十分重要的是全过程的亲自烹炙。漆画技艺繁琐，绘制耗时，难免有人对此不胜其烦。但若只作画稿，而后交由他人代为绘制，也必定好像医院代煎草药，所得之清淡寡汤，是无法与自家慢火炖熬出的浓味酽汁之药力相比的。立德画中的一切，欧洲城市系列中，凡屋顶、凡道路、凡树木、凡船舶……仕女系列和裸体系列中，凡肌肤、凡衣服、凡头饰、凡背景……无一处不由他本人亲手绘制。因而，维持了真正艺术家的自律操守和人格尊严。这种亲手全程演练的功绩就是，储存于当代中国漆画家手中的千年华夏漆艺精粹，其丰富多彩、艳丽光华，能够不走样地、淋漓尽致地展现于当代漆画作品中。惟有大漆、蛋壳、金银、螺钿之不可取代的材料优势，埋伏、撒布、粘贴、研磨之不可取代的技艺优势，多样材质、奇谲肌理、动态色泽之不可取代的视象优势，才能使漆画于并存的国画、油画、版画之间，形成旗鼓相当的阵容。读者面对立德的漆画真迹时，所品味到的，就不只是城市风光的绮丽清新、闽南少女的亲切妩媚、裸体卧女的优雅恬静，还有漆画艺术衣钵真传之特殊视象的风采独具。立德对于自己的漆画中呈现出漆的优势十分在意，这与他同时辛勤耕耘油画大有关系。油画中，油调颜料的单一材质，笔绘为主辅以刀刮的不多技艺，与漆画稍作比较，就会明晰而清醒地省察到，漆画由于使用了多种材质和多种技艺，才产生了其它画种不可取代的质感、肌理、色泽的特殊视象。仕女衣服、头饰上的漆液流动、蛋壳镶嵌、色斑埋伏、研磨露底等材技运用及其画面效果，显然是得自在油画语言熟稔之后，对漆画语言的慎修明辨和蹈厉发扬。

用细致丰富的层次变化来表现准确精致的物象体积感，漆画远不如铅笔素描方便，也是不争事实。同仁中不免有人认为漆画须放弃体积纵深的描写，应专攻平面形态的物象表现。我自己也曾长时间认同此说，以为体积表现是漆画的弱项，还曾撰文申述。现在看来，这是个很不体面的认识误区。

近几年，立德竟回过头来如同上低年级基础课似的，在漆画的体积表现上默不作声地做了脚踏实地的探索练习。而且取得令人服膺的成绩。画中作仕女、裸体的肌肤描写时，精心规划绘制的每一过程，多次实践之后终于完善了整套办法。先用透明漆打底，又以粗颗粒的密撒、疏撒的不同处理来区分对象的受光背光，反复罩染透明漆的同时还以色漆堆画结构肤色，最后仔细研磨出

繁复细致的层次变化。在此过程中，多年的油画和素描的功底十分有效的施展，使读画人获得面孔和胴体四肢的准确扎实、层次微妙而令人信服的体积感。我忽然记起，三十年前曾见过一位熟练的油画家尝试作的一幅黑人头像的漆画练习。茶杯大小的脸，经素描能力绝佳的双手细心研磨，凸凹进退层次井然，十分立体。只要是油画家出手，就能在漆画里作出块面有序的体积感。显然，不善作体积不是漆画的天然属性。以缺失较强写实功力的自家弱项，来判断一个画种的能量之长短曲直，难臻郑重公正之境，也非聪明虚己之举。立德的成功实践，是有力的佐证。

上个世纪末叶，积极引进其它画种和西方思潮的异类因素进入漆画之时，对漆画中蛋皮、闪光材料和研磨等一些传统材料和技艺，有些同仁产生了疲劳，出现了排斥，还有相应的歧义论证随同跟进。这些，在漆画界内都时有所见。但这不仅无须大惊小怪，还应该得到提倡鼓励。思维活跃、文化多元的当今时代，各种不同的立场见解和行为方式的并存和对话，对社会发展尤其是艺术发展，必定大有裨益。绘画艺术的发展中，材料、技艺、视象，以至面貌、作风等，有所增殖，也有所扬弃，都是无需置喙费神的正常状态。但在我看来，被疲劳掉、排斥掉的一些材料、技艺或者视象中的某个成分，如果具有画种语言特征的价值，如果在漆画语言系统中是一个不可或缺的焊接点，就不妨小心些，谨慎地择汰取舍，才显得昭明灵觉。

立德此时仍然是默不作声地脚踏实地地做自己的实验。他开始了用蛋皮嵌贴人体肌肤的尝试，终于以细腻而略呈斑驳的结构层次，凝脂般温润的皮肤质感，取得了前所未见的成绩，令人观瞻一新。其实他的做法，并不复杂新奇。紧推光原漆贴红色蛋皮，以嵌贴之紧密和稀落区分光影变化，罩过未有颜料调进的透明漆之后，研磨时把握力度之轻重，使透明漆和蛋皮的色彩光泽之存留多少，与形体结构、肌肤质感发生关系。材料和技艺都保持传统格局的纯粹性，没有增加进任何新材新技。几十年来，中国当代漆画嵌贴蛋皮，多是用来表现粗糙的白色物象：粉墙、石板、马匹、树干之类。用来用去产生了疲劳，不足为奇。但当我们发现越南画家能够用蛋皮表现隐约露出女人肌肤的挑花白纱上衣，就会觉悟到，其实漆画中蛋皮的能量远远没有开发殆尽。是我们自己的不耐烦，妨害了新能量的绽露。立德在这里又以自己的实践，对漆画材技潜在能量的开发，再次提出了不可忽视的佐证。

立德的传统材技之不变成色的砥练，所得到的体积和肌肤的成果，是在漆画的精深微妙的独特强势之处实行进一步掘进，并且获得难能可贵的发现，为当代漆画发展立下汗马功劳。纵使只在全画经营的微观层面，其可垂竹帛的价值也是不容置疑的。"尽精微"的斩获，对立德自己更是非常重要的积累。他日再扬"致广大"旗号之时，着力于位置经营和态势分布的层面、于情理传达的层面、于气韵营造的层面、于文化精神承载的层面，因为有了这些积累，其出新之作应比《皓月红烛》更为雄沉敦实。

中国美术家协会壁画艺委会副主任、秘书长
中国美术家协会漆画艺委会委员　　　　张世彦
中央美术学院教授

闽南古厝之一 [1995年　40×50　木·漆·银]

14/15 闽南蟳埔女之二 [2003年 50×60 木·漆·银]

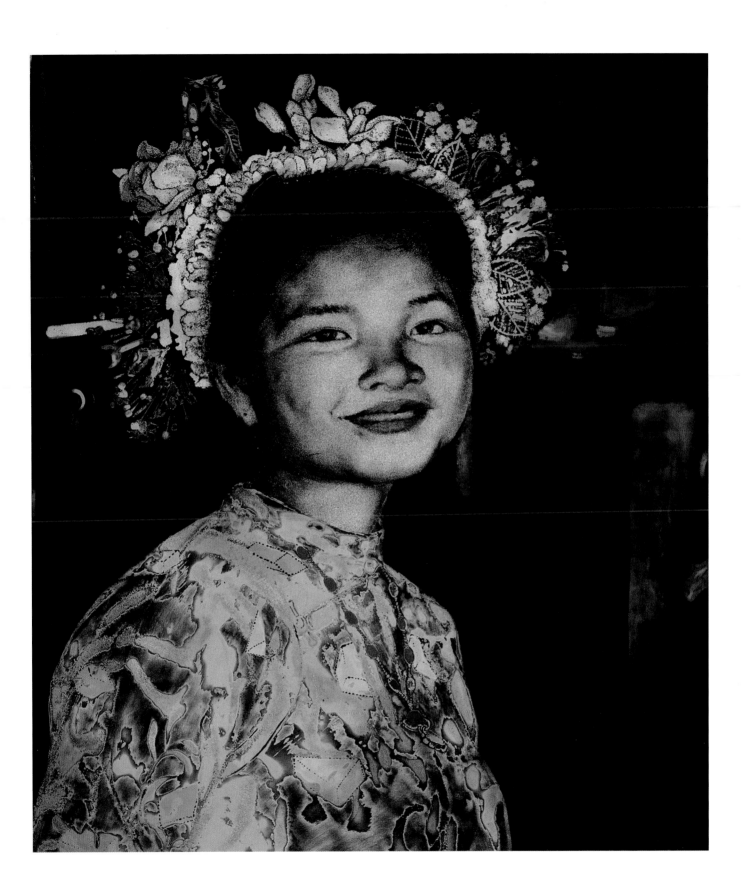

16/17 闽南蚵埔女之一 〔2003年　50×60　木・漆・银〕

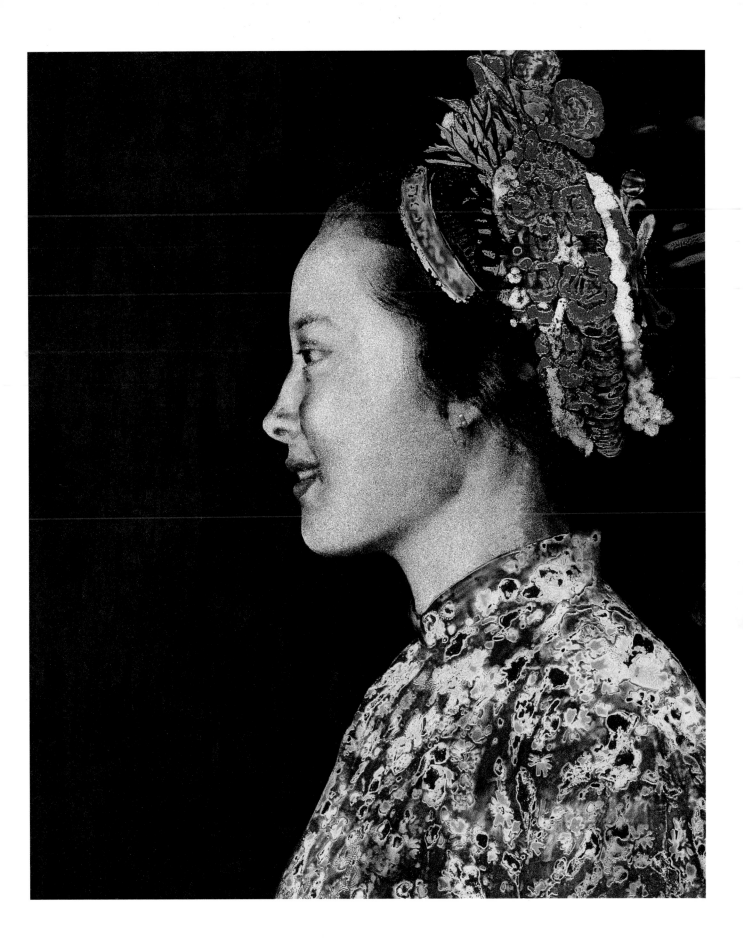

18/19　帕米尔女子 [2003年　50×60　木·漆·银·蛋壳]

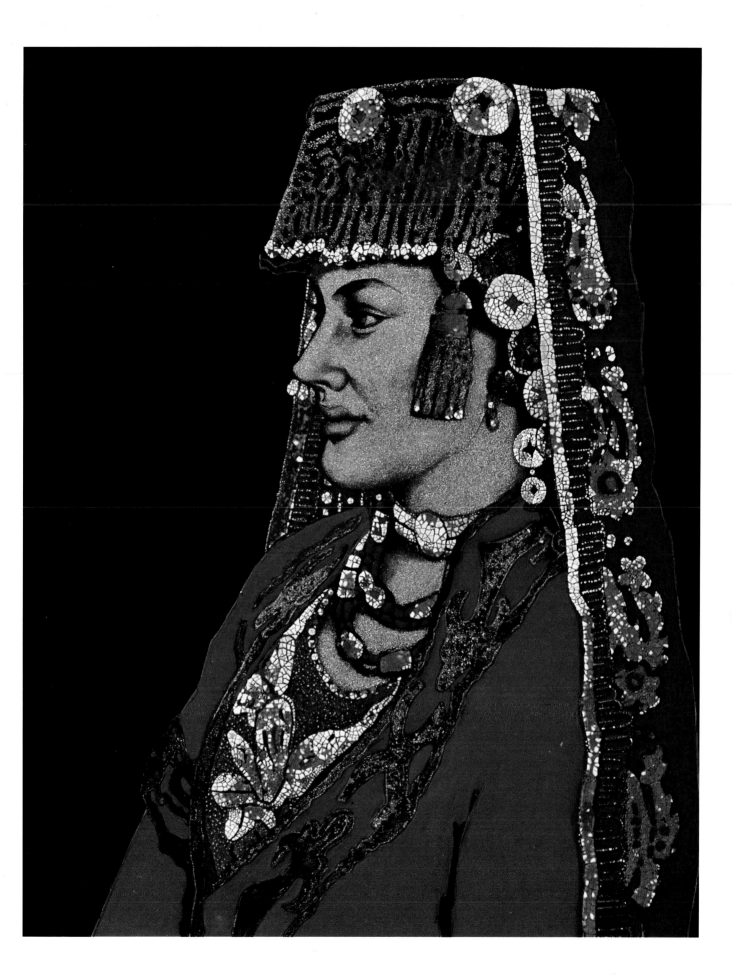

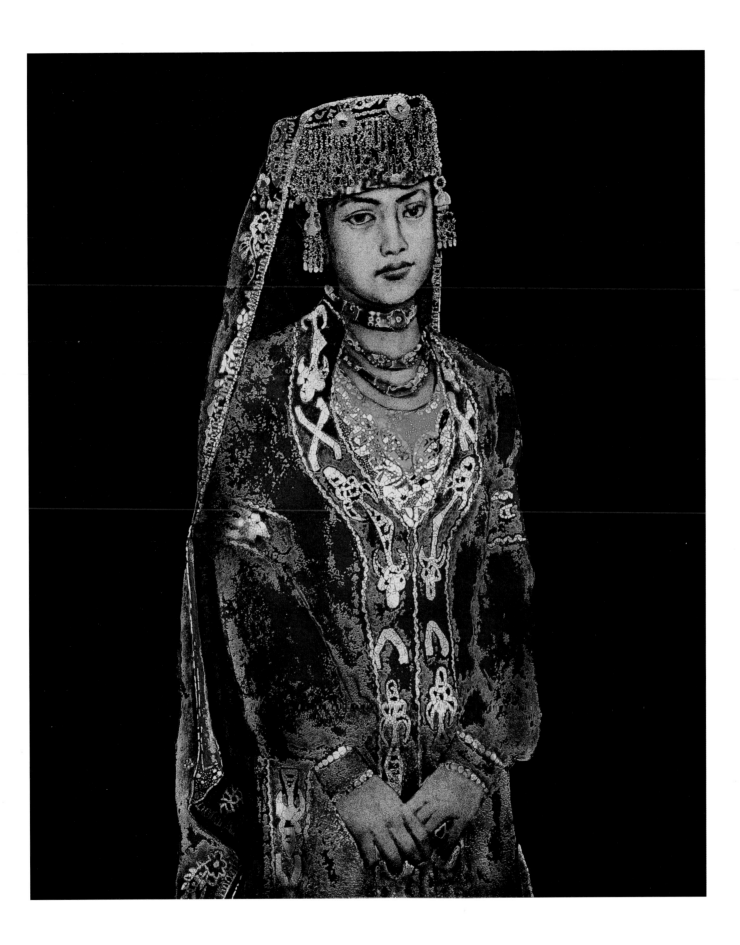

22/23　手抓饭店女老板［2003年　50×60　木·漆·银］

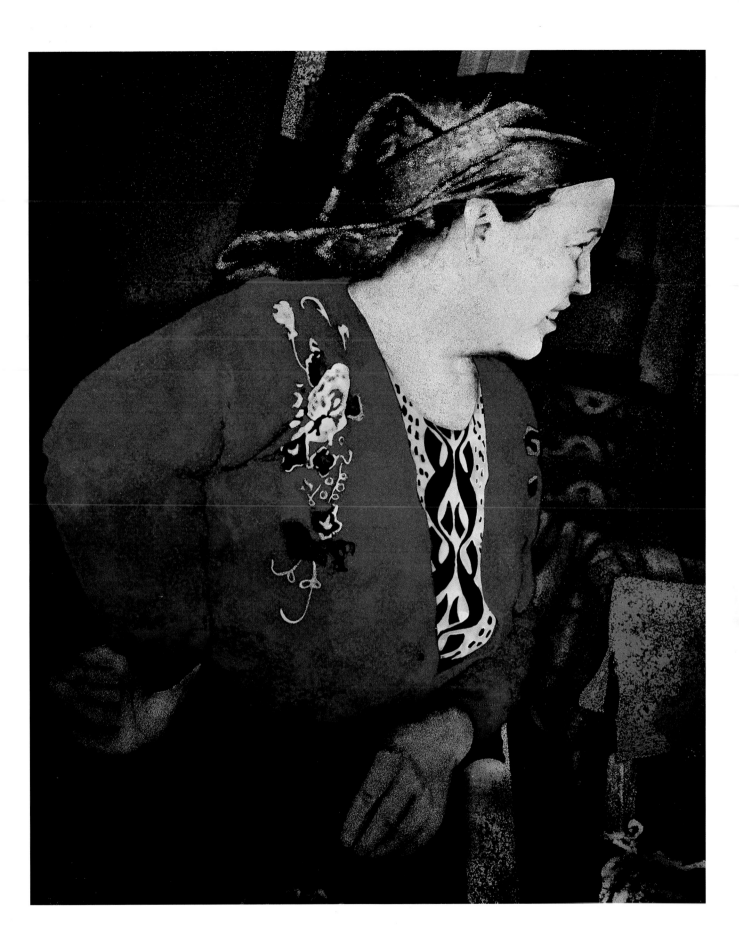

24/25 蝉 鸣 [2001年 50×60 木·漆·银]

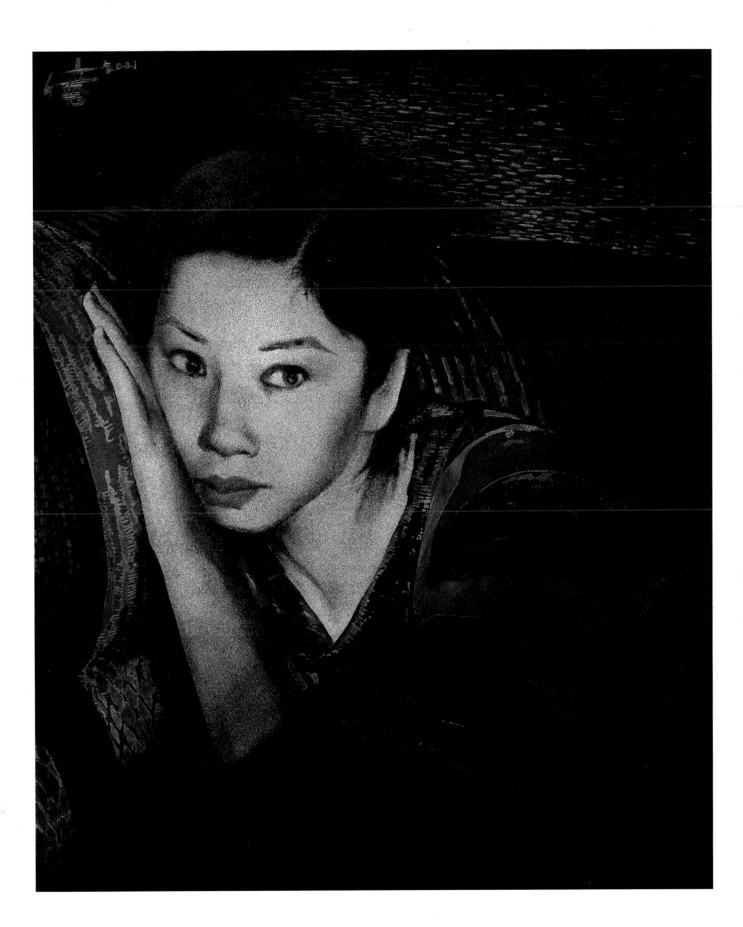

26/27 初 夏 [2001年　50×60　木・漆・银]

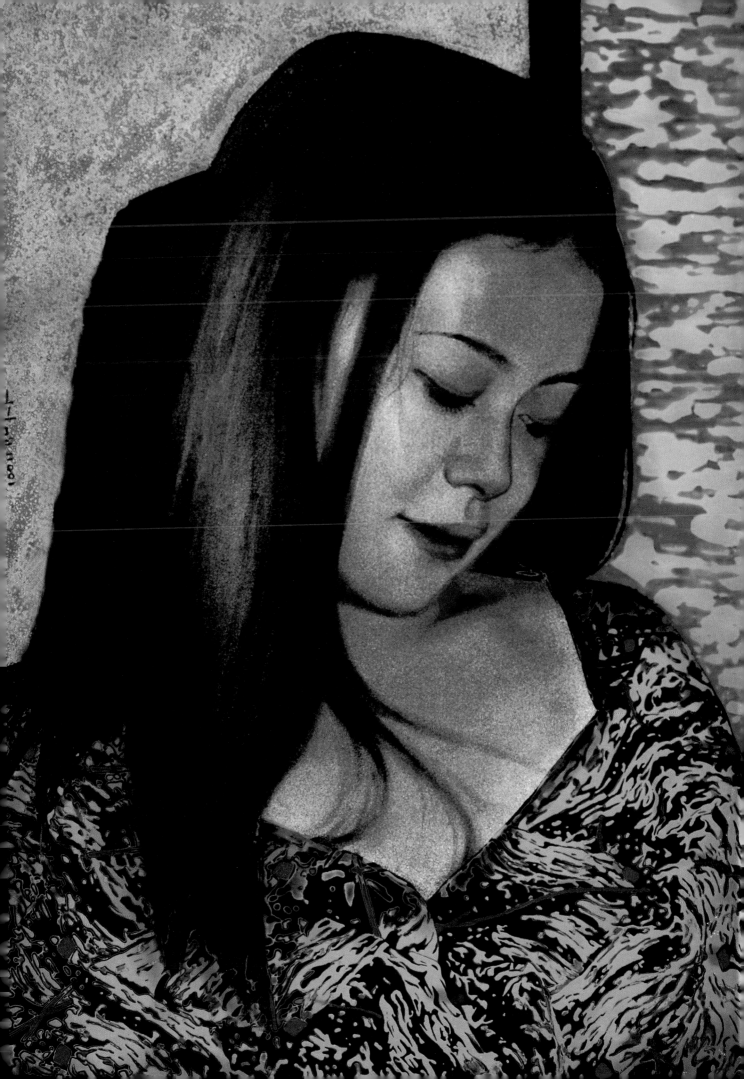

28/29　女人体〔1995年　60×80　木·漆·银〕

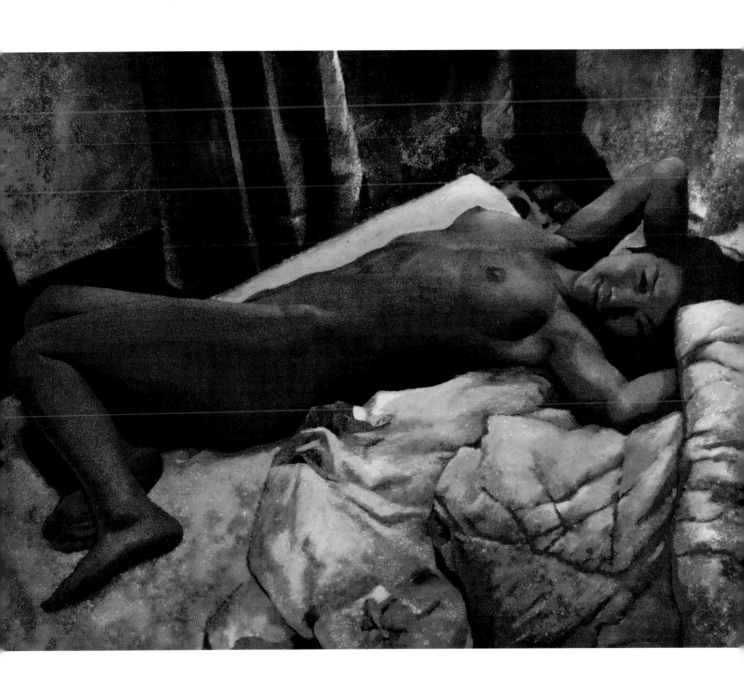

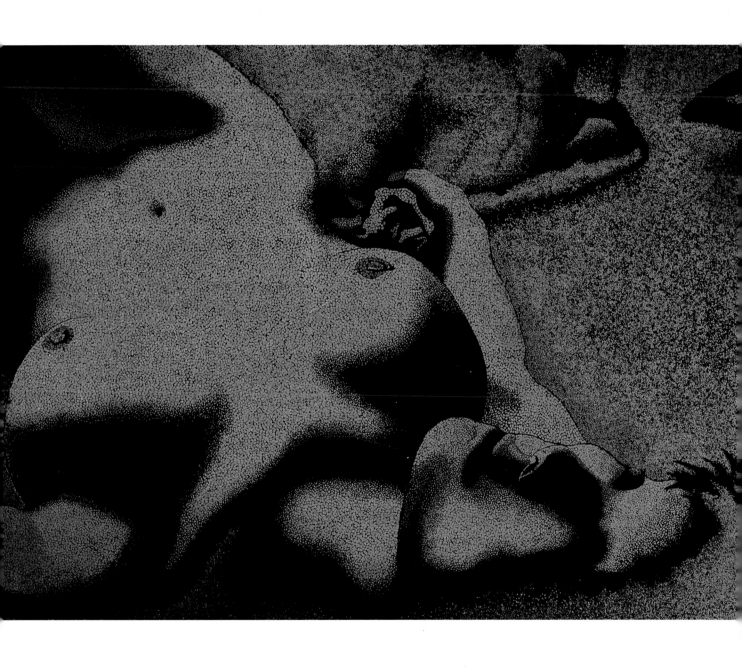

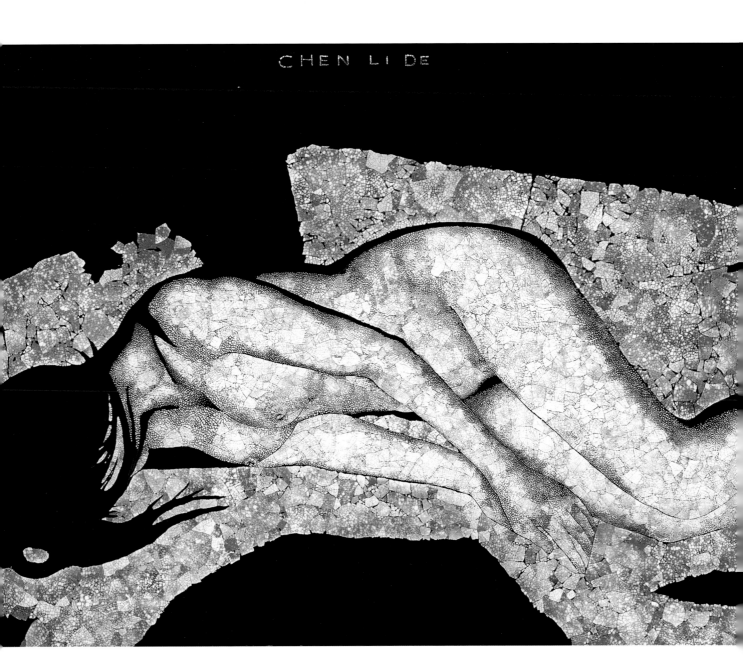
CHEN LI DE

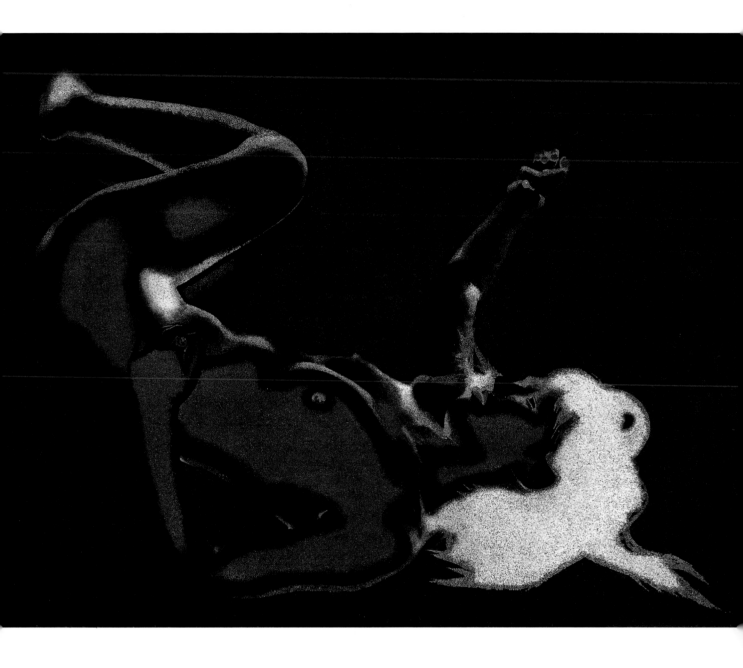

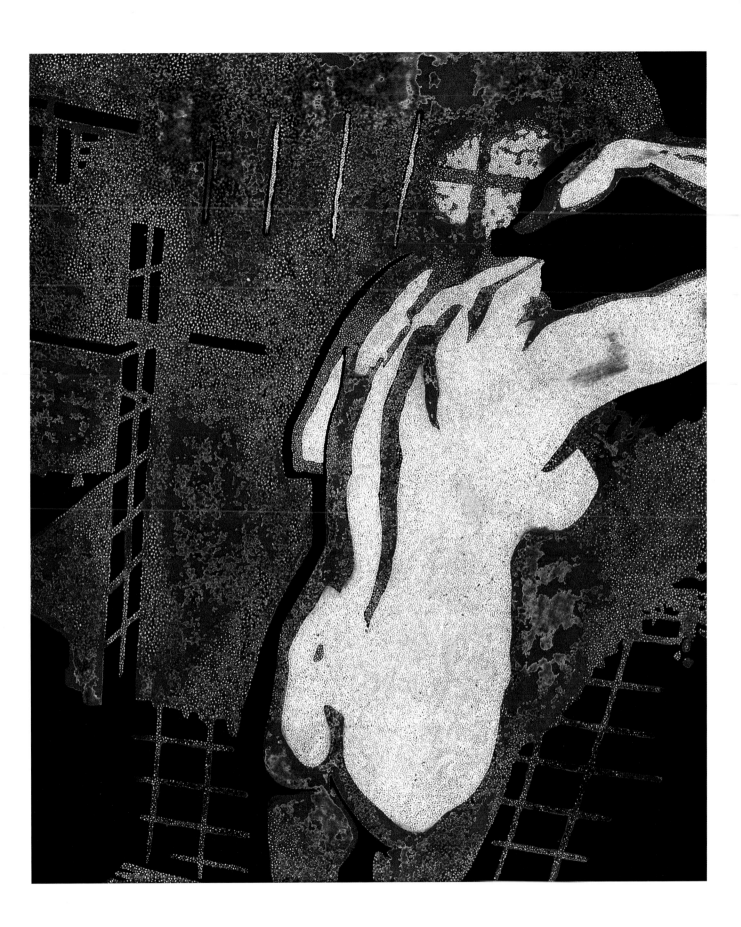

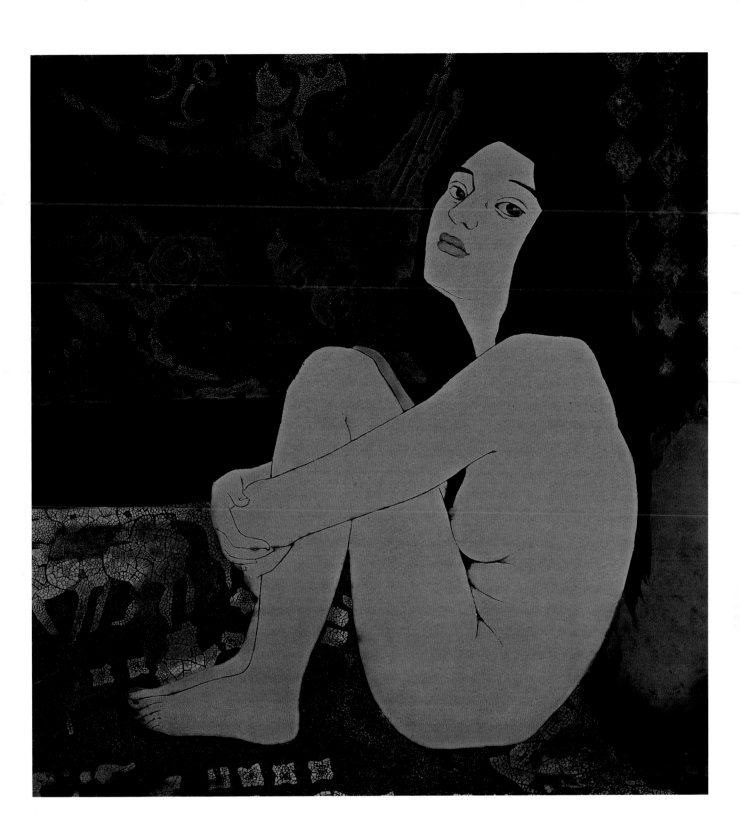

40/41　欧行札记之金秋公园 [2005年　80×80　木·漆·银]

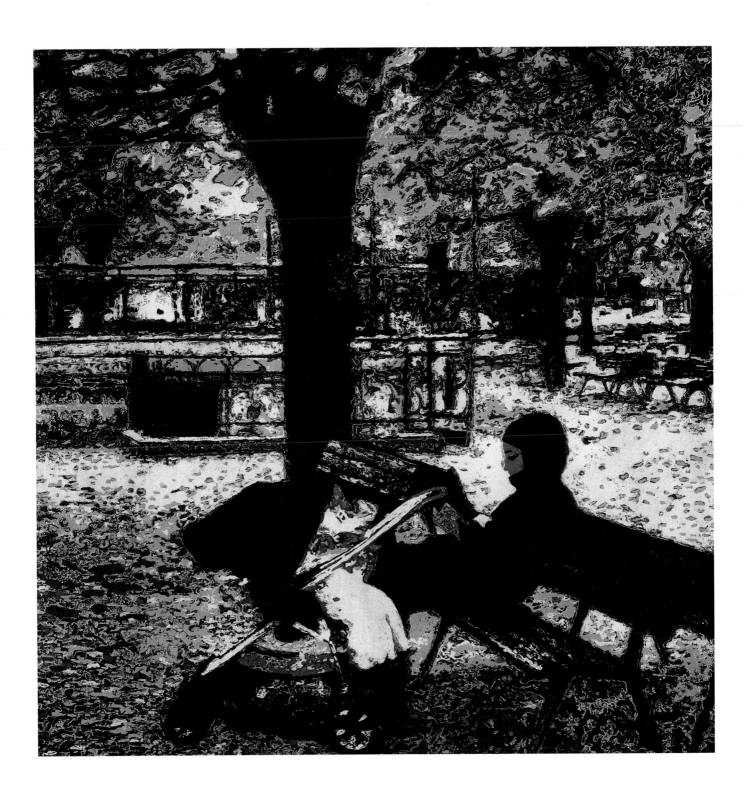

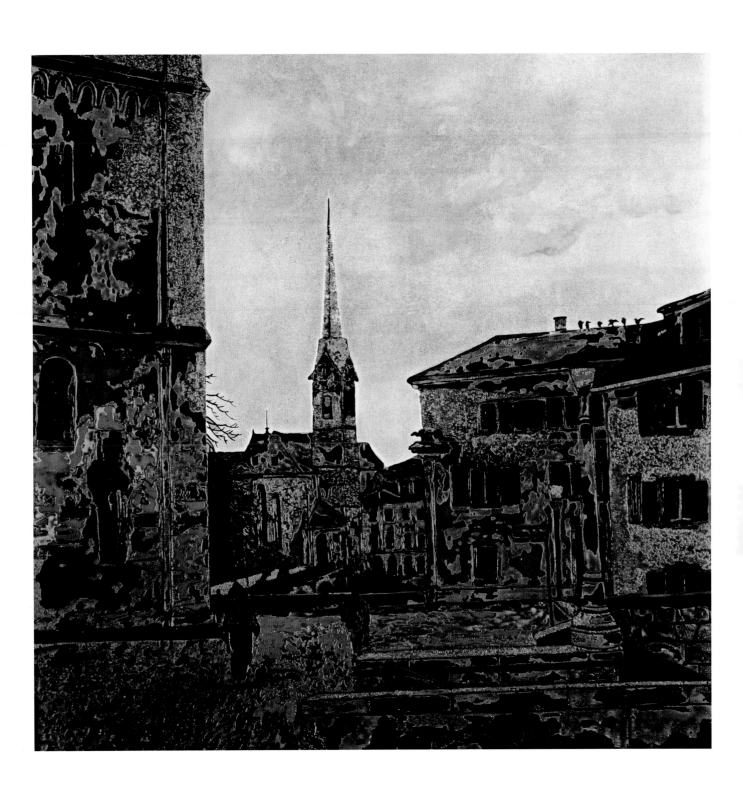

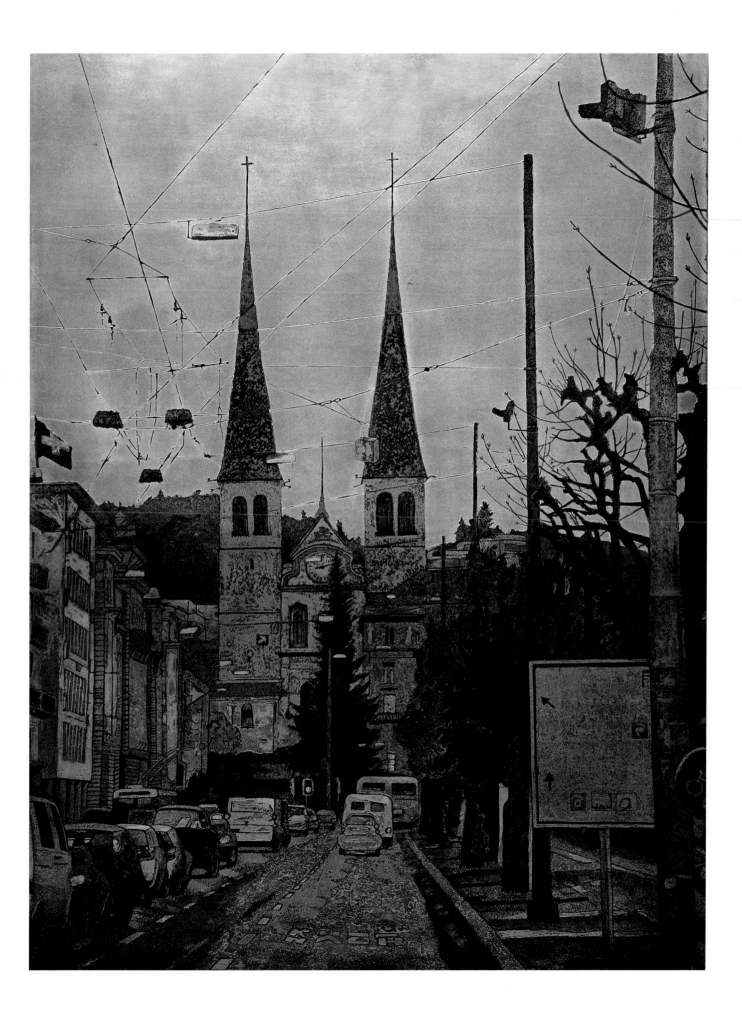

46/47　欧行札记之塞纳河畔〔2004年　60×80　木·漆·银·蛋壳〕

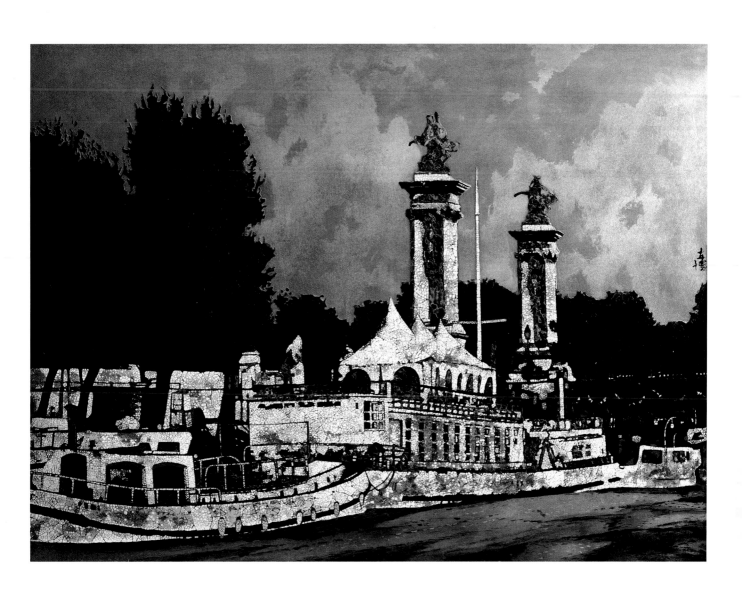

48/49 欧行札记之布鲁塞尔一角 [2004年 50×60 木·漆·银]

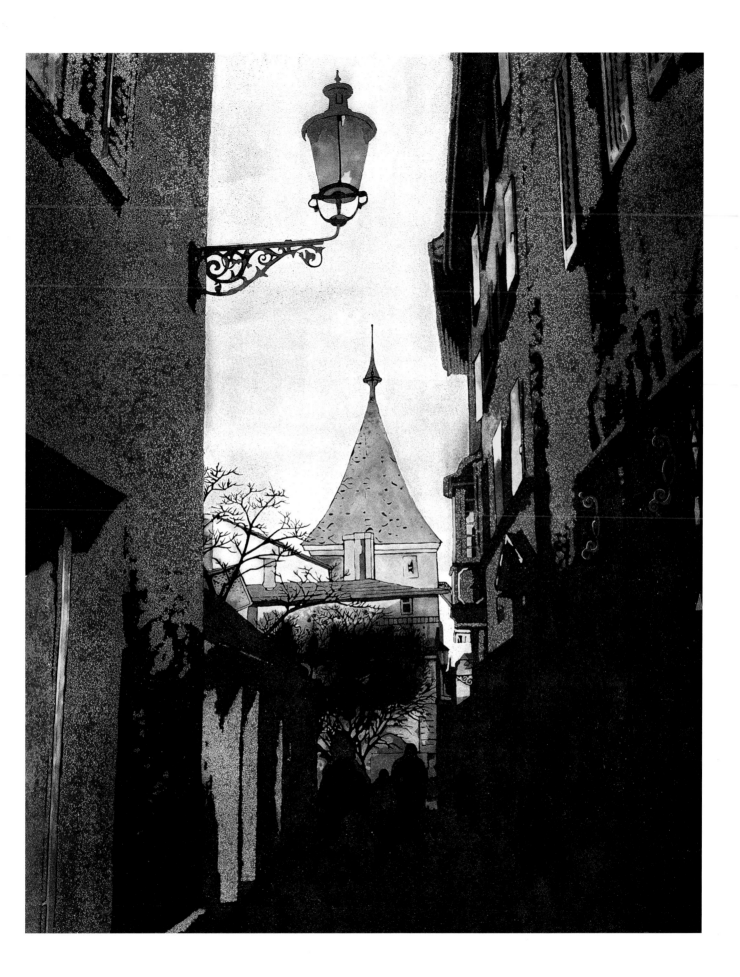

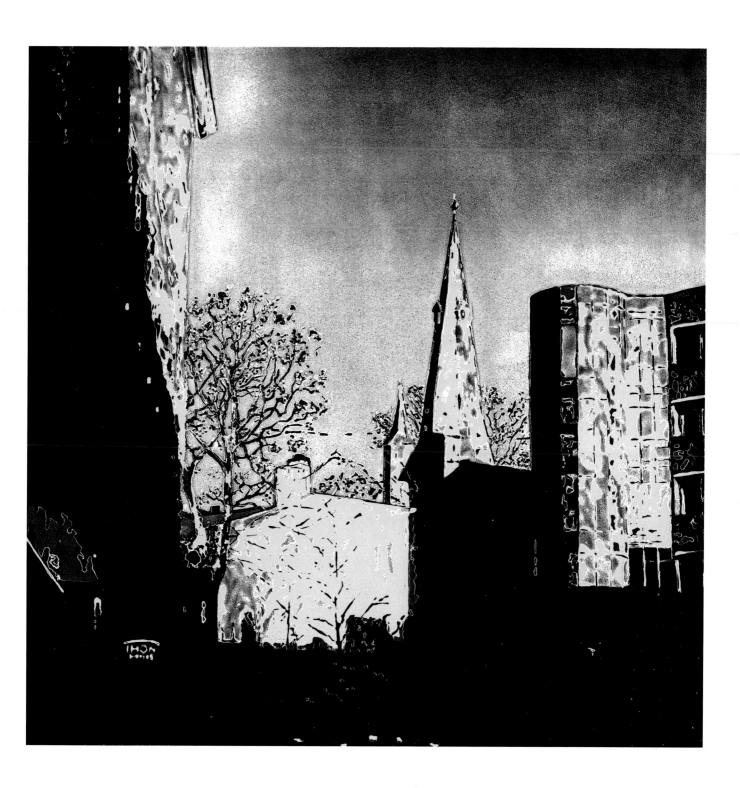

52/53　欧行札记之日内瓦近郊 [2004年　50×60　木·漆]

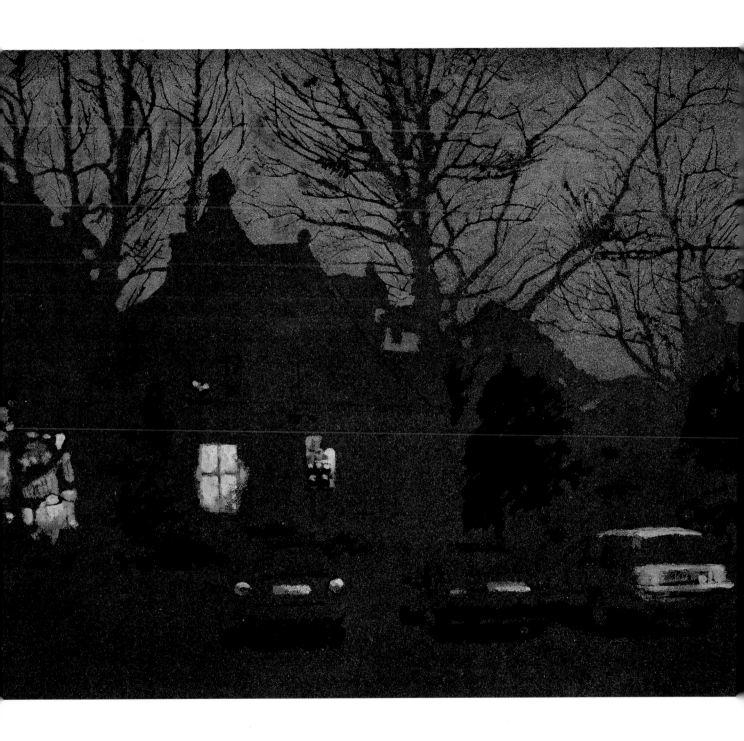

54/55　皓月红烛［1988年　80×80　木·漆·银］

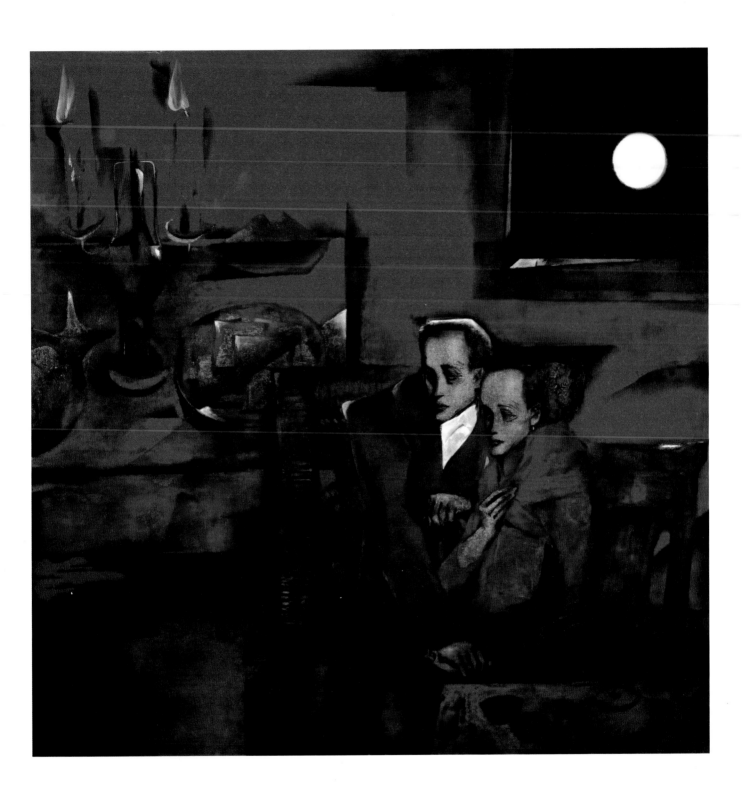

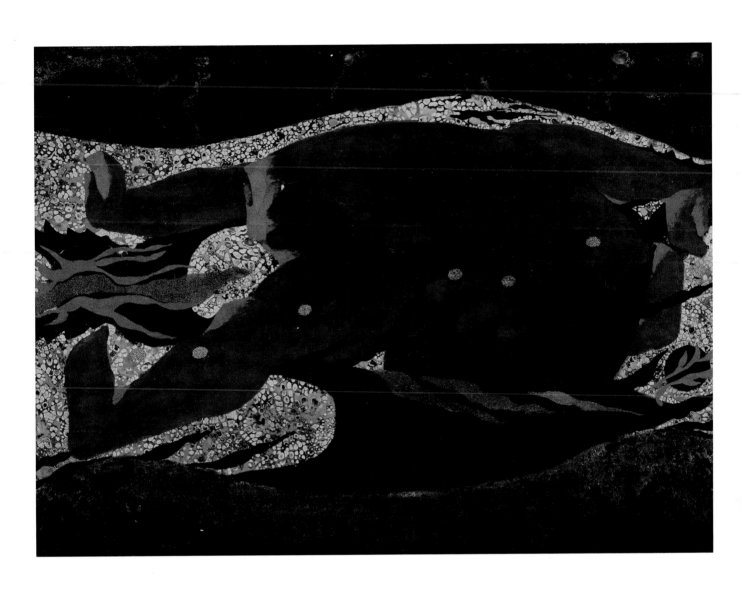

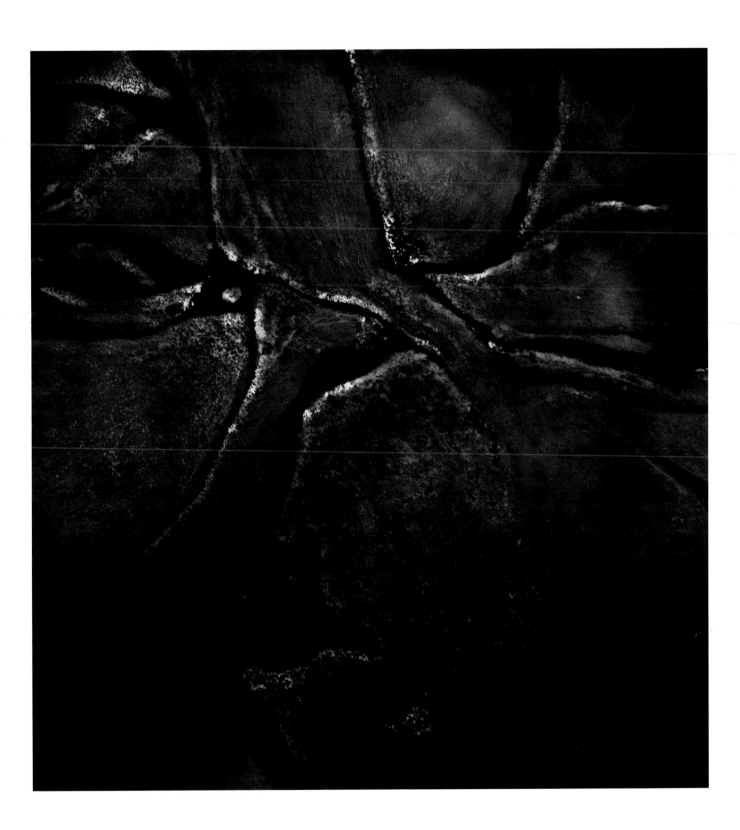

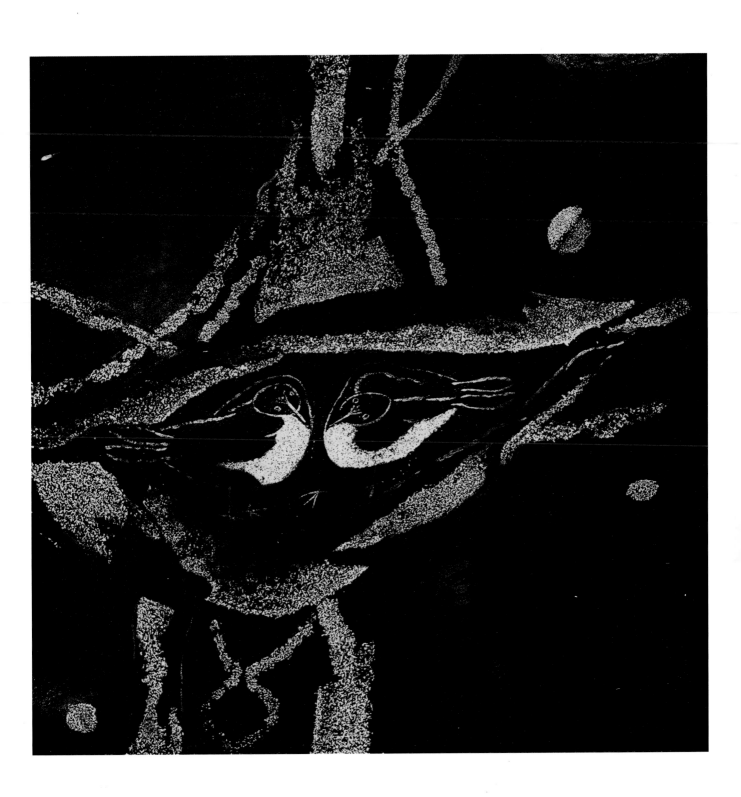

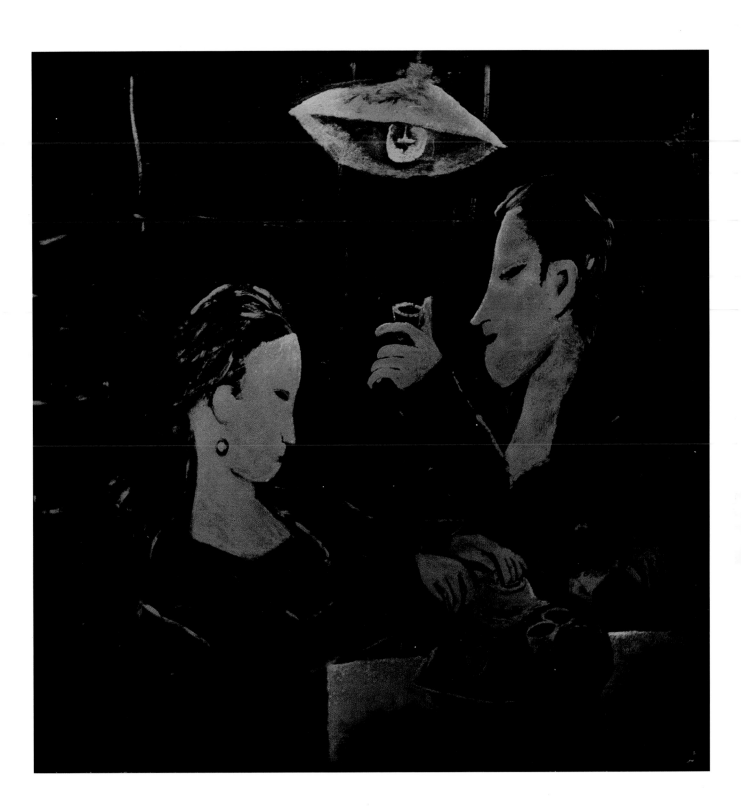

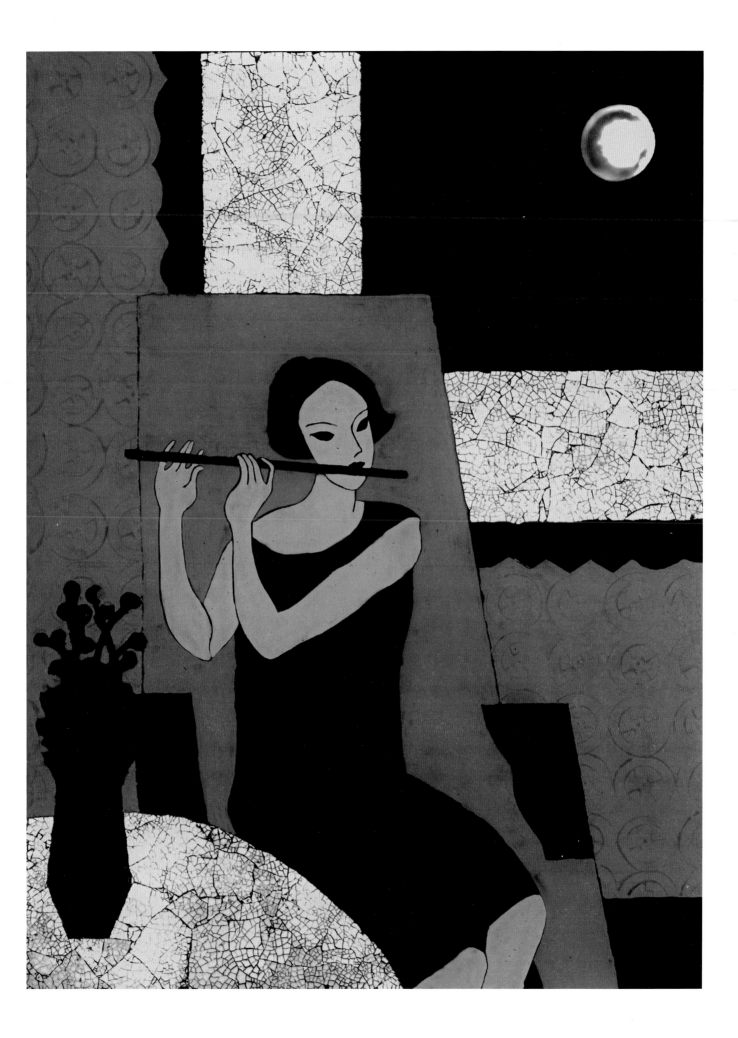

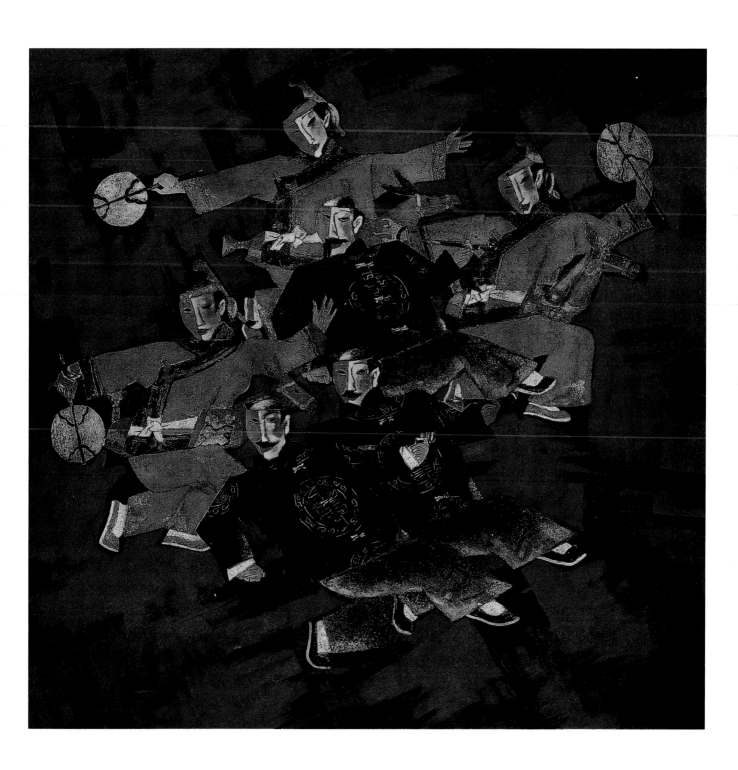

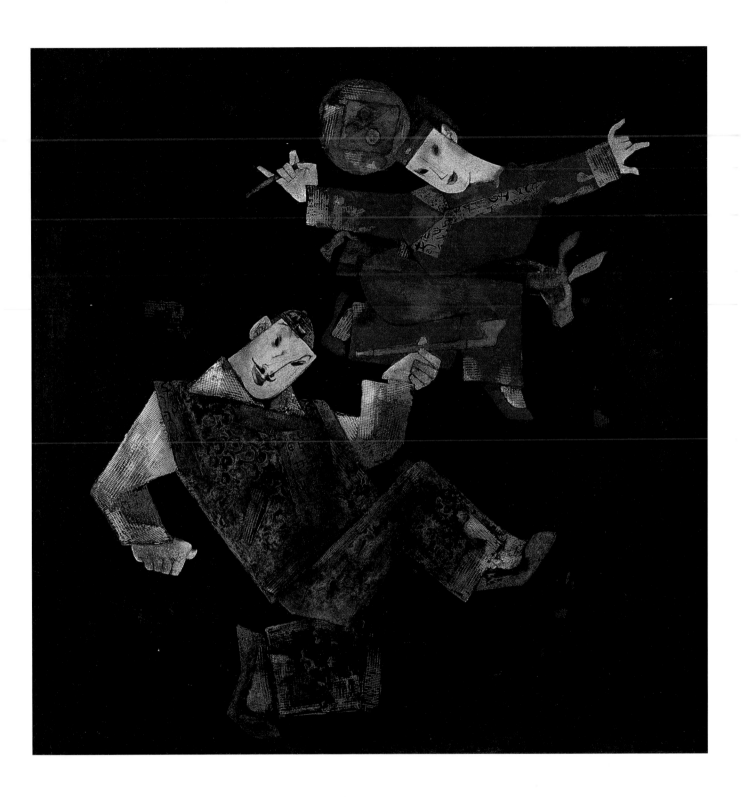

70/71　除　夕〔1985年　60×60　木・漆〕

72/73　浮士德与靡非斯特签约　[1993年　60×60　木·漆]

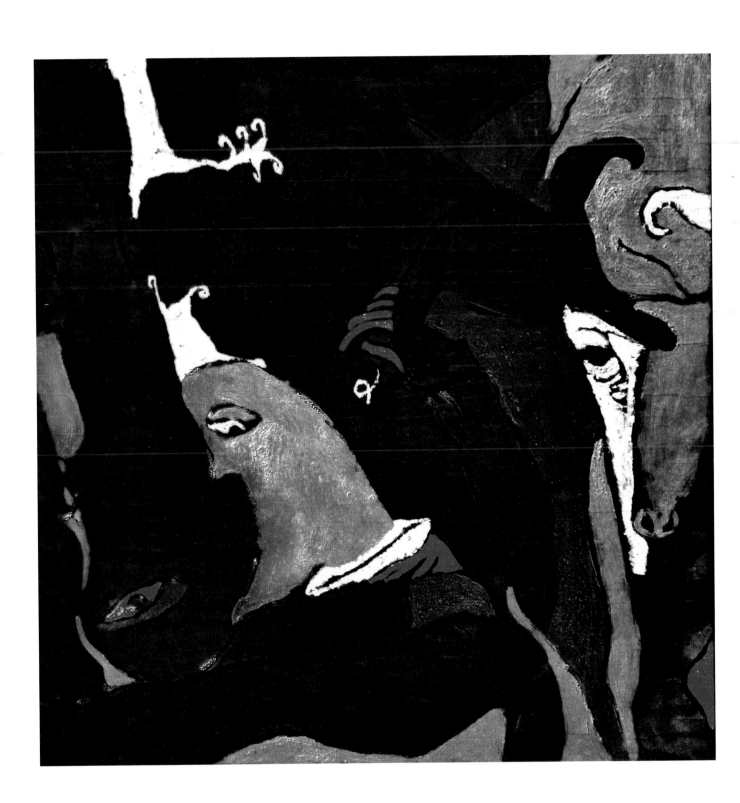

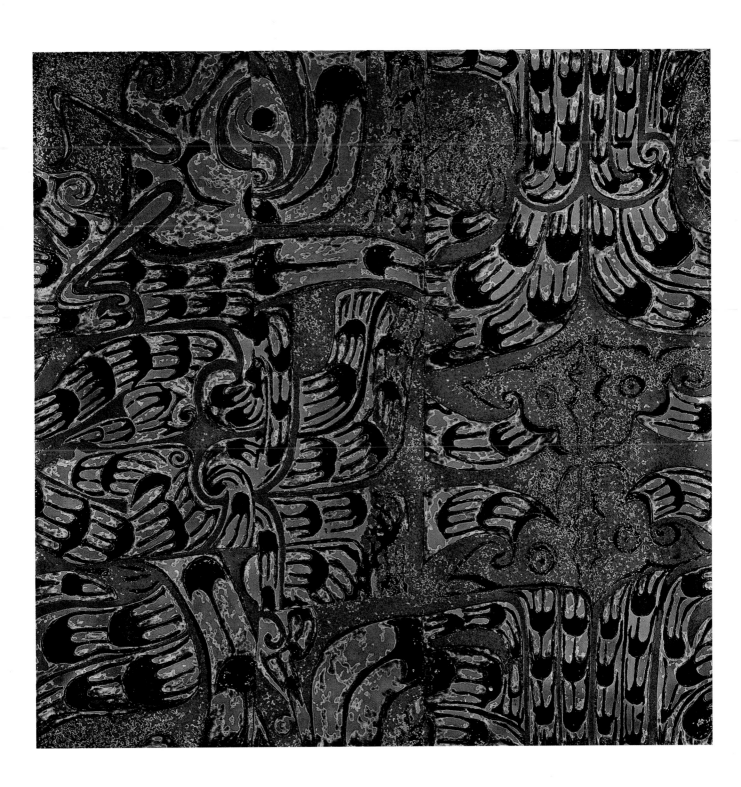

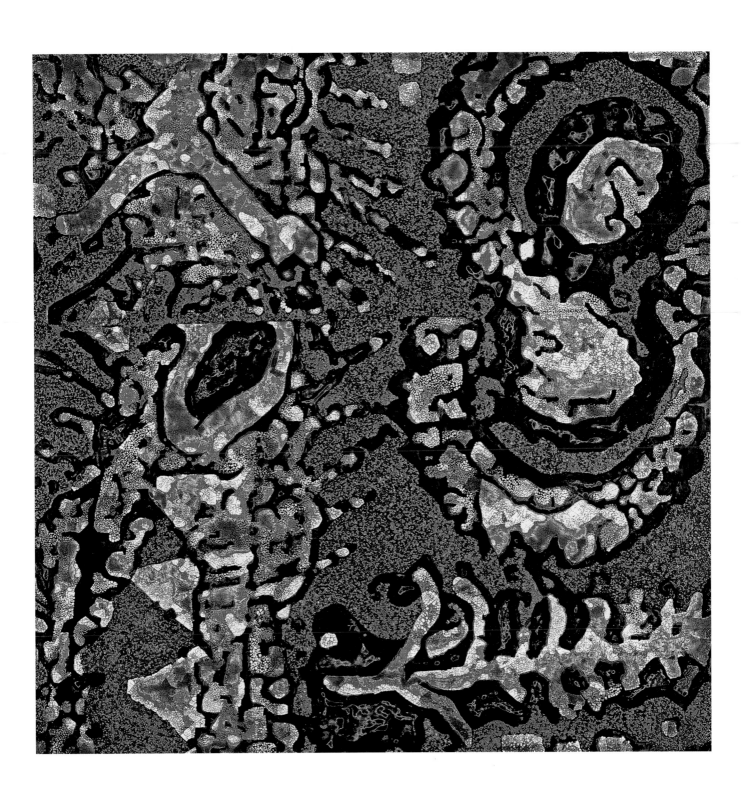

无脊椎动物研究 [2007年　60×80　木·漆·银·蛋壳]

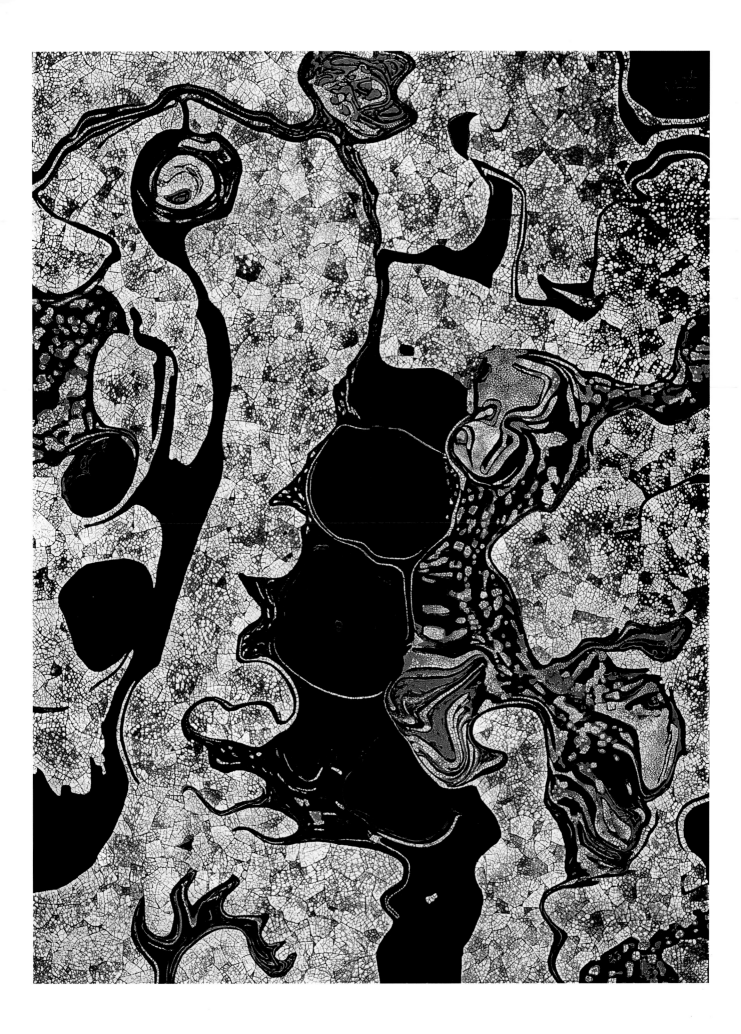

80/81　恶之舌〔2001年　80×80　木·漆·银·蛋壳〕

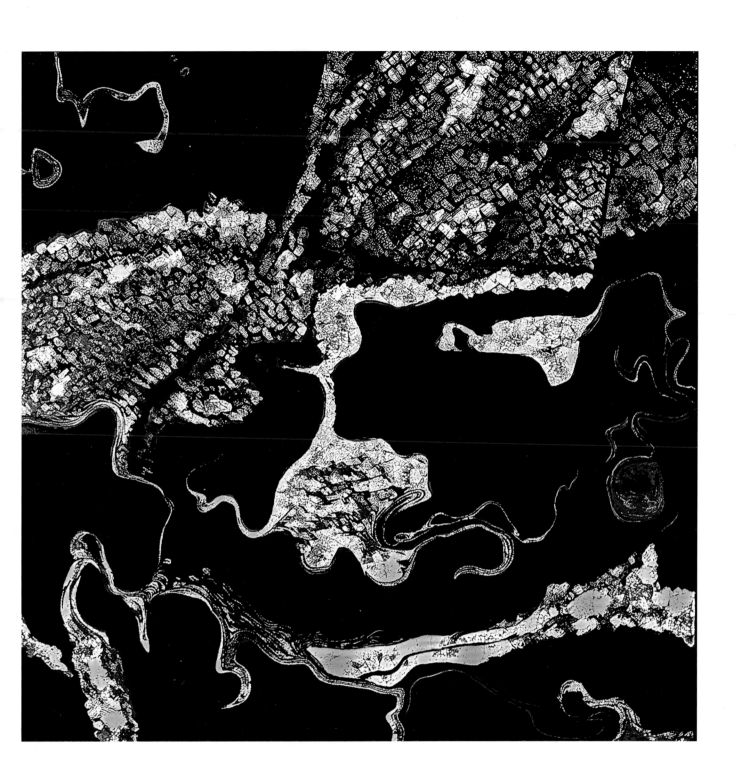

历史悬案 [2006年　80×80　木·漆·银·蛋壳]

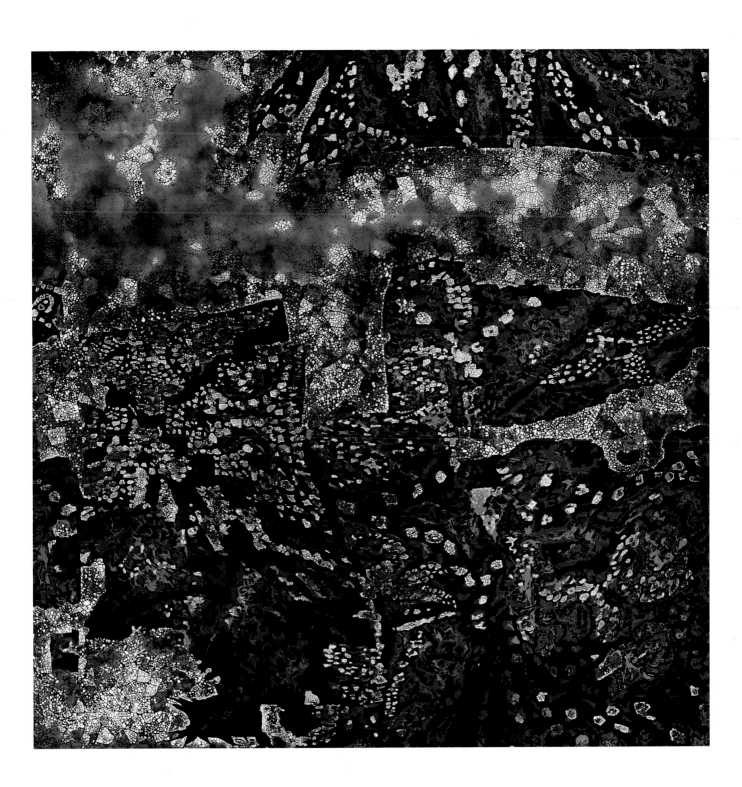

84/85　昔日辉煌〔2007年　80×80　木·漆·银〕

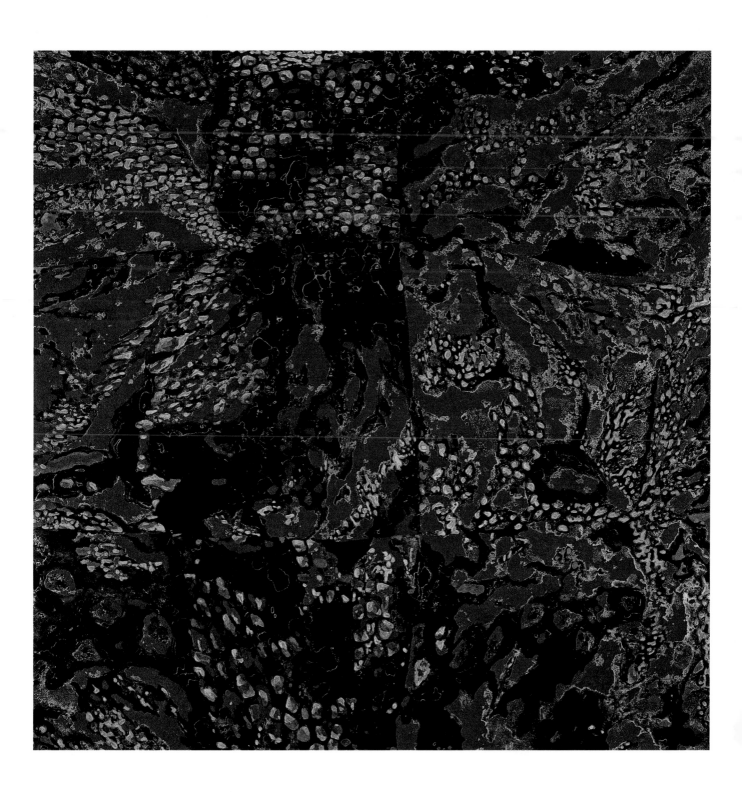

86/87 存 在 [2007年 60×60 木·漆·银]

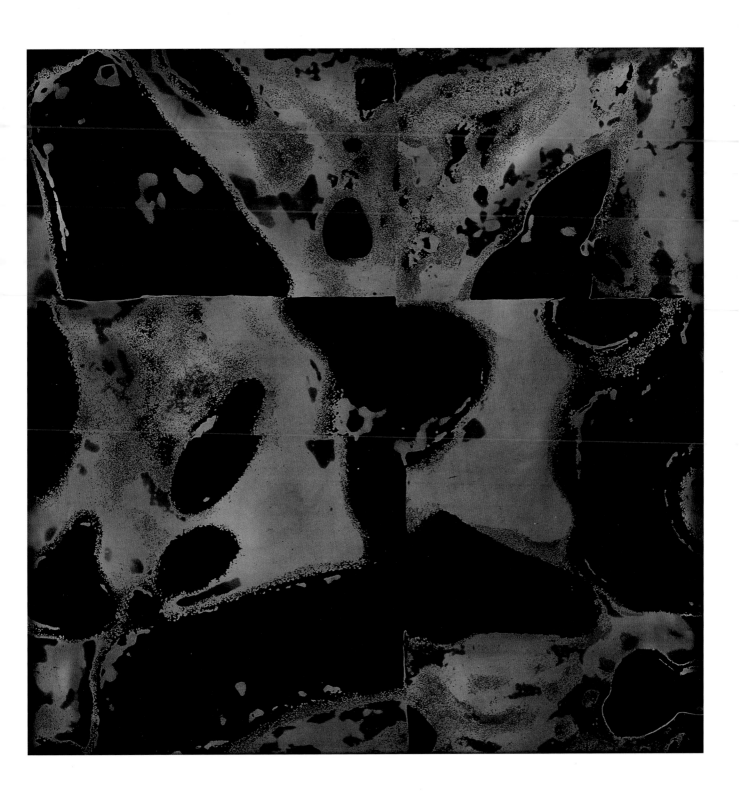

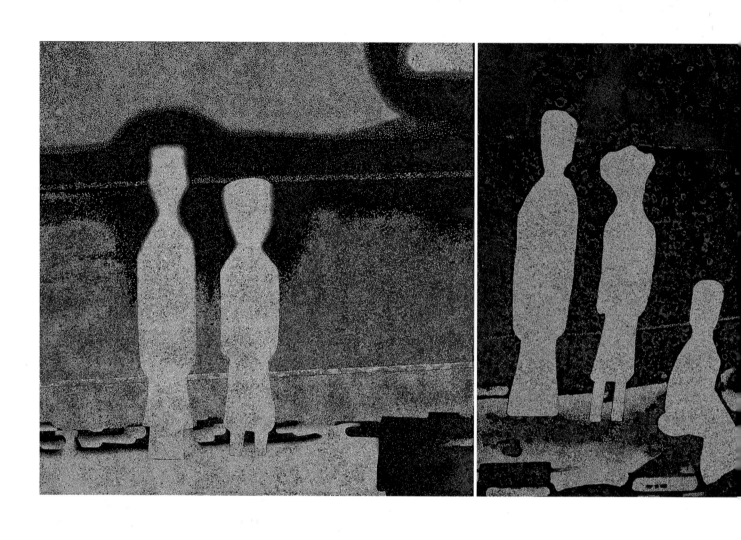

［左］初　始［2007年　60×60　木·漆·蛋壳·瓦灰］
［中］天　问［2007年　60×80　木·漆·蛋壳·瓦灰］
88/89 ［右］哲　人［2007年　60×60　木·漆·蛋壳·瓦灰］

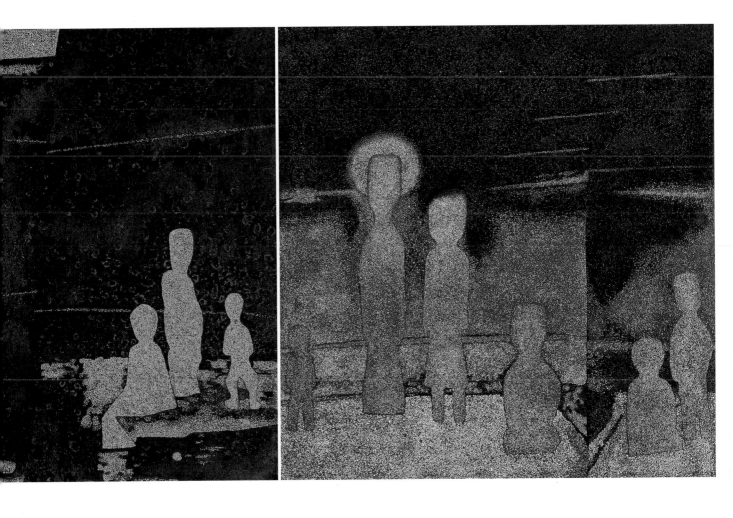

漆画家陈立德

黄 坚（泉州师范大学美术学院教授，硕士生导师）

黄：你在当代漆画艺术方面做出很多成绩，第七届全国美展，你的作品《皓月红烛》荣获漆画金奖，结束了福建美术作品从未在全国美展获金牌的历史。你一直在坚持漆画艺术创作实践，能不能请你谈谈对当代漆画艺术的一些看法。

陈：可以。

黄：我的第一个问题，我虽然一直认为中国的漆工艺是漆画的基础，但是当代一些漆画家对漆工艺的过度厚爱似乎超过对艺术本原的追求，有时甚至影响到整个审美取向，对这个问题，你是如何理解？

陈：历史久远、积累丰厚的中华传统漆文化是当代中国漆画的母体，中外文化交流的历史大潮是当代中国漆画艺术的催生剂。漆画的定位是纯艺术。漆画是画，

漆画姓漆，这是当代漆画的立身之本。

传统漆工艺凝聚了历代漆艺家的聪明才智，正是借助漆工艺，漆的材质美才得到充分的展现。当代漆画技巧也是在学习和借鉴传统漆工艺的基础上形成的。

漆画的定位是纯艺术，漆画创作必须遵循纯艺术这个范畴的规律和标准。在漆画创作中，技巧和材质美只有服从、服务于绘画空间的精神性呈示才是有价值的。比方说遣词造句是为了创造语境，而不是华丽词藻的堆砌。

黄：你是不是认为现在是漆画的高峰期或者说是鼎盛时期？

陈：不。远远不是。中国当代漆画从萌生到崛起至今，时间毕竟很短，因此应当允许宽容它的某些不成熟。

黄：还是这个问题的继续深入——漆画作为一个画

种也是当代才被认可，它必须与过去的传统漆艺装饰保持一种距离，我的意思是从装饰中"解放"出来，成为纯艺术，从你的作品中我觉得你一直在往这方面努力？

陈：由于许多远见卓识的艺术家的倡导和奉献，由于许多漆画先驱开拓性的艺术实践以及许多有才华的画家和漆艺家的参与，经过一个时期的定势发展，上个世纪八十年代中叶，漆画作为一个独立画种的地位得以确认。

传统漆艺多以器物装饰的形态存在，以做工精致、凸显质材美感为审美价值标准。

当代漆画是具有独立审美属性的画种，其绘画空间的精神性呈示第一。这在上面的问题中已经谈过。当然，没有熟练驾驭媒介的能力，就无法产生完美的作品，这是辩证的。从这个意义上说，当代漆画家必须更深入的学习、借鉴传统漆艺，包括把握材质特性，展示材质美感的技巧和不断探索和创新的传统精神。但是，传统漆艺和当代漆画属于不同的艺术范畴，实用美术和自由艺术价值标准不同。因而在创作观念上，不是同向拉开距离，而是取向不同。

推动漆画艺术往更高、更成熟的层面上发展，当代许多漆画家都在努力，我也一直在努力。

黄：漆画与油画作为画种有着它们各自的特点，我有一个朋友说，中国就是要发展漆画才比较有前途，因为油画这种形式是公认的，油画的历史也比较长了，远远超过漆画。作为画种来说，油画的历史是超过漆画，但是你认为这有什么区别？你的油画也画得很有特点，而且你的漆画中油画的影子是很显著的，你是如何理解和处理两者的关系？

陈：油画是高度成熟的画种，发源地在西方，具有全球性的影响。它是当代漆画发展的重要参照系之一。

漆画的根在东方、在中国。它的文脉悠远，积淀丰厚。中国发展漆画艺术有得天独厚的条件。有位美术理论家曾呼吁，漆画应象水墨画那样，发展成中国的国画，这和你朋友的见地相近。

我接触油画比接触漆画早，也一直在画油画，2005年江苏美术出版社出版了我的油画选集。一个画家对客观物像的理解和认识是带有个人印记的，不管用什么工具、什么材料来表现，这种理解和认识总会自然而然的呈现。这也许就是你说的影子。但我的漆画讲"漆话"，我的漆画创作用"漆语"的语法创造语境。我的漆画空间多是二维或"浅箱式"空间，色彩是归纳性、构成性的，物像轮廓被赋予更多的空间结构上的意义，这使漆画本体语言的运用获得必要的自由。

黄：福建的漆工艺源远流长，李芝卿、沈福文都是现代有影响的人物，我觉得他们两人探讨的方向代表漆艺术的两个方向，一条是漆艺技术，另一条是绘画，你认为有第三条道路可走吗？

陈：有。用现代艺术观念创作的漆立体。包括具像和抽象的。中国、日本、韩国都有许多艺术家在做。

黄：清华大学美术学院杭间教授担心"漆艺进一步发展以后，会不会像现代陶艺的状态那样，完全丢失传统，而过分强调观念，将陶艺混淆于雕塑、观念艺术比如装置之类的东西，因为漆艺与陶艺在性质上来看有十分相近的地方，无论从传统的手工的、材料特征的，还是面临现代的转型，都面临同样的问题，现代陶艺在经

过了九十年代中后期的繁荣后，现在已进入一种相对的停滞期，我理解这个原因是这些现代的陶艺家太注重陶艺的现代性的发展，而忽视传统的材料、传统的技术。"对此你有没有自己的看法？

陈：中国是个伟大的文明古国，有着丰厚的文化积淀，传统文化的底气很足。在这方面我们可以多一点自信。艺术在转型期，面对各种艺术观念和文化形态的碰撞和冲突，出现各种各样的困惑和迷茫，这也许是无法避免的，但是我非常相信艺术的自我完善能力。

黄：中国本位与艺术的当代性，对立足于传统的漆画，就当前创作来看，好像融合不够理想。全球架构下中国当代艺术的角度与表现，新架上绘画，陶艺的成败，所有这些我认为都是转世时期的中国漆画艺术所面对的问题，不知你有这方面的思考没有？

陈：中国本位和艺术的当代性，应该说是每一个画种都必须面对的问题，而不仅仅是漆画。

中国当代漆画经过一个时期的定势发展后呈现多元化的趋势。当代漆画家正沿着不同的方向以不同的形式进行探索，这些探索为解决当代漆画的"中国本位和艺术的当代性"问题展示了各种可能。

你问我是否有这方面的思考，我认为我的思考已表现在我的作品中。比如《皓月红烛》，显性和隐性分割的压缩空间和色彩的传统象征性构成，借助于漆画本体语言的表述，凸显了传统的喜庆元素烘托下的迷茫、惆怅和悲怆。《巨人夸父》则以直接的艺术形态把人的意志对象化。《冷血动物研究》、《暖血动物研究》、《历史悬案》、《存在》等作品，通过对传统艺术形态的解构与重构，表现了新的艺术内涵。

当然，所有艺术探索的价值都必须接受时间的评判。

黄：从我个人的理解，艺术就是要追求一种精神上的自由，而这种自由贯穿在风格、形式、技法等等，最后要刷新当代人的审美经验，这样艺术才能保持前卫和先锋，而你似乎在走一条"中庸"之道，我不知道是不是你的艺术战略或者是商业上、商场上的考虑？

陈：我同意你的理解。但是请注意，文艺复兴时期意大利出现了达芬奇、米开朗哲罗、拉斐尔，荷兰出现了伦勃朗，但不会出现塞尚或高更。十九世纪出现了塞尚和高更。但毕加索、米罗必须等到二十世纪才能登台。我这几句话的意思是说，特定的历史、社会、人文环境的前卫和先锋有不同的内涵，而且，前卫和先锋的实践方向是多元、多维的，它不是一个特定区域、不是一个特定点，更不是某种模式。艺术史表明，某些阶段的发展是不可能跳跃而过的，这是规律。

回到漆画，我认为，在漆画今天的发展阶段上，以它的本体定义为基点，沿着不同的方向所作的探索性、开拓性艺术实践，都应该被认为具有前卫和先锋的意味。

黄：你能不能给自己的作品打分，或者对自己的艺术生涯做一个判断？你今后创作上还有什么打算？

陈：我不想为自己打分，我一直在做我认为应该做的、有可能做的，而且我习惯于做了再说。非常感谢你的访问！你的访问同时促使我对一些问题更深入思考和梳理。希望你对中国当代漆画能予以更多的关注。再次感谢！

黄：谢谢。

"文革" 期间	辍学，在黄雅各先生画室学习油画。
1975年	在福建工艺美术研究所漆画培训班学习漆画。
1981年至1982年	在中央工艺美院装饰绘画研究班学习。
1983年	作品《雾晨》参加中国漆画出国展。
1984年	作品《青鸟》获三届福建漆画展优秀作品奖。
1984年	合作作品《文化、友谊、贸易》入选第六届全国美展。
1985年	泉州"BYY现代艺术研究会"会长。组织举办两届实验艺术展览。
1986年	作品《皓月红烛》第一稿获中国首届漆画展优秀作品奖、福建省美术馆收藏。
1987年	作品《巨人夸父》获第四届福建省漆画展优秀作品奖。
1988年	参加泉州艺术代表团赴新加坡办展。
1988年	作品《夏》参加中国漆画欧美巡回展。
1989年	作品《皓月红烛》第二稿入选第七届全国美展，荣获中国当代漆画艺术史上第一枚全国美展漆画金牌，中国美术馆收藏。
1990年	参加中国美术家代表团赴香港交流考察。
1993年	作品《无风之夜》参加中日现代漆艺展。
1993年	作品《皓月红烛》应邀参加法国巴黎秋季沙龙国际美术大展。
1993年	在日本举办漆画·水墨画展。
1999年	作品《中世纪中国泉州》入选第九届全国美展。
2002年	作品《骑驴探亲》参加首届全国漆画作品展。
2003年	作品《骑驴探亲》应邀参加北京中国美术双年展·系列展。
2003年	作品《骑驴探亲》应邀参加法国巴黎"中国文化年"漆画艺术展。
2005年	出版《陈立德油画选》。
2006年	作品《欧行扎记之金秋公园》参加第二届全国漆画作品展。

①北京七九八·黄雅各老师画展（2008年）
　　右起：蔡国强、黄雅各、王明贤、陈立德
②高明潞老师在泉州（1990年）
③拜访邵大箴老师
④与王和举老师在崇武
⑤与张世彦，陈恩深老师在泉州
⑥在乔十光老师大漆园
⑦在中国美协惠女写生基地挂牌仪式上致辞
⑧ＢＹＹ画会画友
⑨与日本浦添市长合影
⑩在浙江
⑪在湖南
⑫在鹿特丹
⑬在科隆
⑭在黄河壶口
⑮在画室

图书在版编目(C I P)数据

陈立德漆画艺术／陈立德绘.—福州：福建美术出版社，

2008.12

　ISBN 978 - 7 - 5393 - 2054 - 0

　Ⅰ.陈… Ⅱ.陈… Ⅲ.漆画－作品集－中国－现代

Ⅳ.J223.9

　中国版本图书馆CIP数据核字(2008)第191761号

陈立德漆画艺术

责任编辑：卢为峰　　陈　艳

装帧设计：陈　艳

出版发行：福建美术出版社

印　　刷：福州德安彩色印刷有限公司

开　　本：889×1194mm　1／16

印　　张：6

版　　次：2008年12月第1版第1次印刷

书　　号：ISBN 978 - 7 - 5393 - 2054 - 0

定　　价：98.00元